唱什麼都行

劉琢瑜——著

推薦序 ／曾永義

　　劉琢瑜是兩岸著名的淨角演員。他不止在舞台上非常亮眼，更有一股科學研究的精神。他深知唱戲的根本在結合自家音色和口法的唱腔，縱使要開山立派，也非要從唱腔琢磨出自家特質不可。而唱腔之構成因素與運作方式，是何等的艱深與複雜。但是鍥而不舍的他，從長年的演出經驗、教學的深思體會，乃至負笈歐陸對美聲唱法的學習研究，加上向名家多方請益，於是寫成了這本《唱什麼都行》，細心的將聲樂戲曲的唱法，作了科學的分析和教人達成的步驟，我認為它是音樂界和戲曲界必備之書，讀後一定受益無窮。

曾永義　2011.7.29晨

推薦序 ／吳興國

「千生萬旦，一淨難求！」在中國戲曲舞台上，生、旦、淨、丑四種行當，最難得的是淨行，銅鐘花臉如黃鐘大呂，氣勢磅礡的好嗓子。

急速前進的現代社會，讓口傳心授在時間的壓縮下幾不可得。方法便成為未來打開傳統藝術門道最關鍵的那把鑰匙。

琢瑜兄自幼坐科，天賦條件好，拜名師多人。經過天津老戲迷肯定，又在台灣國光劇團挑梁，主演過多齣老戲與新戲，目前加入當代傳奇劇場，齊心為京劇的傳統與創新而努力。因有著豐富的歷練和世界的視野，在永不止息的學習熱誠下，他鑽研出一套結合西方聲樂的發聲和中國拳術氣功與戲曲行腔的方法，不且提昇了個人的技藝，更為戲曲唱腔的教學提供了一本專業而嶄新的教學方法，實可敬佩。

中西都有一句相同的話：「別說了，練就對了！」聲帶是人體非常敏感的樂器，如何練？何時練？沒有找到方法，多練反而損傷

嗓子。這本《唱什麼都行》是琢瑜兄多年累積與親身體驗的智慧，
應被視為秘笈。就等著有心人的薦現。在喊嗓練唱時獲得共鳴。

吳興國　　2011年7月7日

目次

美聲的來源

當人們一談到西洋聲樂，就會馬上聯想到歐洲的歌劇；而談論到歐洲歌劇藝術，自然是義大利美聲名列前茅了！

代表西洋聲樂（BEL CANTO）的義大利人歌唱是一種充滿華麗風格，震撼人類心弦的歌聲，令人難以想像這是通過人體器官所發出的富有感染力的聲音。其實，義大利的語言富於音樂性，寬闊的母音、柔和的子音，子音不在字尾，不像英文、德文那樣子音結尾太多，由於語言上的優勢，也為西洋唱法創造了優越的條件。就像人們一談到國劇便想到京腔京調的北京語言，這正是「一方土養一方人」的道理。

義大利聲樂藝術具有悠久的歷史傳統，有深厚的基礎，也有良好的社會風氣，早在中古時代，天主教堂就非常重視訓練培養歌手（甚至為了追求天使童子音，不惜替小男生做手術）。在第四世紀時，羅馬便創立了第一所歌唱學校，可見義大利人對聲樂技術的專業訓練與培養已有悠久的歷史，也為今後的聲樂發展奠定了基礎。著名歌劇作曲家羅西尼曾說：美聲發音方法要求優美音色、修練音

◄ 參加德國杜易斯聲樂比賽

節、清晰的語言調式及均勻的音序，讓每一個音純正而渾厚，這才是歌唱家所追求的最高境界。

隨著歲月一個世紀又一個世紀不斷推移，人類對聲樂藝術的要求和欣賞水準也越來越提高，造成這種情況的原因和人類文化水準以及科學知識的不斷增長有著不可分割的關係。一方面，這是因為人類希望能夠改進對聲樂感到不足之處；另一方面，這也促使了聲樂家在實踐當中，更加重視如何改進聲樂技術的課題。

因此，聲樂家為了實現人類對聲樂藝術的要求，在長期實踐和不斷創造中，提高了聲樂藝術的水準。有一次要求就有一次新的提高，這樣週而復始地使聲樂技術也在不斷地向前推進。

結果，有伴奏的各種演唱出現了，這種形式不致於令人感到單調和枯燥，使歌唱在樂器的伴奏下，更能表達人類深刻而又細緻的思想感情。有男聲齊唱、女聲齊唱，進而出現的男女聲齊唱，使聲樂藝術的活動由個別走向集體，使聲樂活動含有群眾性和普遍性的深刻意義；在音域上也不斷地在擴充中，對人聲分工逐漸邁向深入

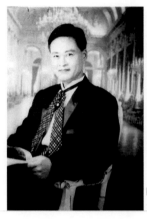

▶ 碩士學歷（德文版）
◀ 參加李斯本音樂學院講座

細緻的階段，根據人聲的音色和音域的特點，把男聲分為男高音、男中音、男低音，女聲分為女高音、女中音等等；男聲分為抒情和戲劇的，女聲分為花腔和戲劇過合唱的形式，使人類沉浸在和諧、協調、融洽、合作的氣氛中，受到聲樂和聲的感人力量，精神上受到崇高薰陶，提高了人類的精神文明。

　　一方面在樂器的伴奏下音樂家們由簡單的樂器伴奏上，發展到小型樂隊的伴奏和大型隊的伴奏，伴奏出敏捷的音調和寬廣的音域激發起歌唱者和他們的競賽，唱出了兩個八度以上的音域和運用花腔技巧來潤色旋律線的裝飾，從而使聲樂在樂器的密切完善配合下讓（BEL CANTO）的唱法譽滿全球。其實，當今大陸和臺灣排演的現代戲曲，就已經在傳統樂器三大件伴奏下借用融會了西洋樂器。樂器伴奏不斷的提升，聲樂技巧達到如此的顛峰程度，使今後的歌劇發展繁榮產生了偉大的推動作用。

▶ 碩士文憑（教育部中文版）
▶ 歌唱名曲〈我的太陽〉

【德文聲樂歌唱單詞】

　　因作者在德國學習美聲，故介紹一些德文常用歌詞：

Sänger（男歌手）	Tenor（男高音）
Bariton（男中音）	Bass（男低音）
Sängerin（女歌手）	Sopra（女高音）
Mezzosopran（女中音）	Altosopran（女低音）
Stimmband（聲帶）	Singen（唱歌）
Mask（面罩）	Bauchfell（橫隔膜）
Halsuberkopf（喉器）	Mundhohle（口腔）
Mundlacheln（口型）	Aufmachen（打開）
Atmen（呼吸）	Gahnen（打哈欠）
Zumachen（關閉）	Ton（聲音）
Unterlegen（押下放鬆）	Erweiten（音量放大）
Verkleinern（音量縮小）	Stimmerheben（聲音升高）
Singenlassen（聲音降低）	Stimmbruch（變聲期）
Spalten-Muskelband（披裂肌）	Stimmfuhrer（領唱）
Stimmbar（合聲）	Singen-Beweglichkeit（靈活演唱）
Schallen-verbesserung（糾正回聲）	

戲曲的形成

中國的戲曲劇種很多，從唱腔來講可分為幾大聲腔系，如：高腔系、崑腔系、皮黃腔系等，京戲的西皮和二黃就是屬於皮黃腔系，皮黃腔不僅為京戲所用，也為其他劇種所用，如：贛劇、漢劇、桂劇、粵劇、豫劇、滇劇、川劇等（即胡琴戲）。但各自又有所區別，因為每一種聲腔在其曲調結構的節奏、旋律和調式以及句法等方面，有著獨特的風格特點。一種聲腔在某一地區形成後，流傳到另一地區，同時當地語言和民間音樂結合而引起變化。因此皮黃腔在每個劇種裡有著他獨特韻味及風格特色。

京劇唱腔所用的聲腔，主要為二黃和西皮，另外還有反二黃、反西皮、四平調、南梆子、高撥子、吹腔、昆曲、梆子腔以及羅羅腔和民歌小調等。二黃與西皮之所以成為國劇唱腔中主要的聲腔，是由於這兩種聲腔在國劇中運用較多，曲調的變化和演唱的流派也發展得比較複雜，且多樣化所導致。而四平調、高梆子、吹腔等，在京劇中雖然不如二黃、西皮運用的那樣廣泛，但也占了一定重要

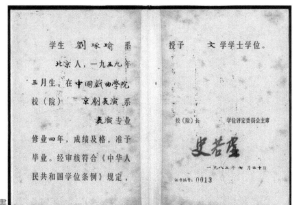

▶ 中國戲曲學院學士證書

的地位，各有其不同的功能和作用。同二黃、西皮一起，根據戲中內容的需要，共同來完成塑造舞臺藝術形象，刻劃人物性格，表現各種不同思想感情的音樂旋律。

京劇至今已有二百多年的歷史，由四大徽班進北京演變成的京劇，後又受到現代戲革新的影響以及政治上的衝擊，使她經歷無數的風風雨雨，但是此一藝術瑰寶，始終屹立不搖。在世界的舞臺上成為足以代表中國人的藝術！我們後人也正在繼承、發展和享受她那迷人的魅力！

京劇較之西洋聲樂，不僅有著類似相同的旋律，板式節奏，例如：四分之一拍至四分之四拍等（即有板有眼），而且還具備了西洋聲樂所沒有的散板（所謂的無板無眼）、搖板（所謂的有板無眼）和導板等節奏特色。而西洋聲樂裡的音準、發聲技巧、發聲共鳴、合聲演唱方式及音樂形象上的完美，這些科學的方法，非常值得我們來學習運用。

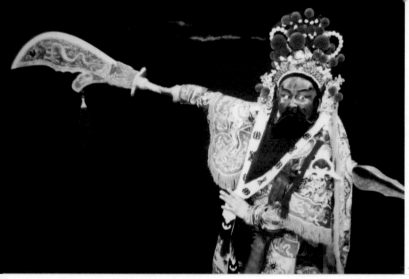

◀飾：關公

【傳統戲曲音律及調式】

‧音律

　　中華傳統的五聲音節是：宮、商、角、徵、羽，等於簡譜：12345。

　　中華傳統音律有六律六呂，六律是：黃鐘、姑洗、太簇、夷則、無射、蕤賓。六呂是：大呂、中呂、林鐘、南呂、夾鐘、應鐘。

　　根據作者個人理解：宮、商、角、徵、羽是用來唱曲、作曲，而音律是用來把曲調作得有特色，如：大呂、黃鐘等調式是用來創作高亢、嚴肅、激越這種比較陽剛的曲調，例如「雅樂」；而小石調、雙調、越調等調式是用來創造低沉、委婉、抒情這種比較陰柔的曲調特色，例如「宴樂」。

（注）宴樂：民間用來宴請和慶賀節日的音樂。
　　　雅樂：國家用來大典或祭祀的音樂。

▶ 飾：姚期

· **調門** （由於南北方言的發音不同，稱呼亦有所差別）

　　　1C 調叫「車字調」或「尺字調」。（五個眼）

　　　2D 調叫「工字調」或「小工調」。（六個眼）

　　　3E 調叫「爬字調」或「凡字調」。（五個眼）

　　　4F 調叫「六字調」或「淄絲調」。（四個眼）

　　　5G 調叫「正宮調」或「徵宮調」。（三個眼）

　　　6A 調叫「乙字調」或「一字調」。（兩個眼）

　　　7B 調叫「上字調」或「上子調」。（一個眼）

　　　讀者請注意，簡單記法如下：按的眼越多，調門越低；按的眼越少，調門越高。（這裡是就指定調門而言，除了小宮調例外。）另外，「幾個眼」的叫法目前僅有天津、哈爾濱等地沿用，因為大多城市改用定音器來定調門。

▲ 飾李克用

▲ 飾關羽

▲ 飾閻王

▼ 演出〈閻羅夢〉

▼ 飾魯智深

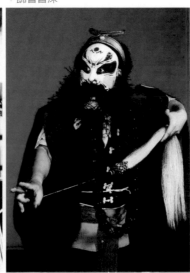

▼ 演出〈未央天〉

 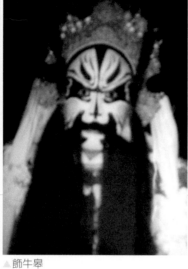

▲ 飾房玄齡　　　　　▲ 飾牛皋　　　　　▲ 飾倪榮

▼ 演出當代傳奇〈水滸108〉　▼ 飾曹操　　　　　▼ 飾虞姬

 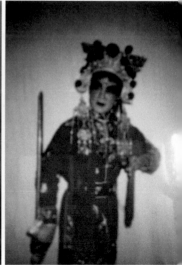

▶笛

【習慣讀法】

傳統工尺譜							
簡　譜	1	2	3	4	5	6	7
西　樂	C	D	E	F	G	A	B
工尺譜	上	尺	工	凡	六	五	乙

　　若把工尺譜按低音、中音、高音來區分，其具體寫法是：

工尺譜低音、中音、高音表格							
低音區	上	尺	工	凡	合	四	一
	1	2	3	4	5	6	7
中音區	上	尺	工	凡	六	五	乙
	1	2	3	4	5	6	7
高音區	仩	伬	仜	凣	六	伍	億
	1	2	3	4	5	6	7

▶ 傳統工尺譜

　　「您唱幾個眼」的說法，主要源於傳統京劇定調方法是以「小工調」的笛子爲準繩來定調門（KEY），笛子共有六個孔，即按上五個孔和打開左方最後一個孔，共六個調門（KEY），包括「上字調」、「尺字調」、「工字調」俗稱「小工調」，「凡字調」俗稱「爬字調」，「六字調」即是「合字調」，「伍字調」俗稱「正宮調」「乙字調」等六個調門。所謂稱「唱幾個眼？」就是在「小工調」的笛子上按幾個孔，具體定調方法是「二簧」裡弦「5」音，與笛子上按六個孔的音相同時，就是「小工調」，如果按五個孔，放開右端一個孔的音相同時就是「凡字調」，如果按四個孔，放開右端兩個孔的音相同時，就是「六字調」，如果按三個孔，放開右端的三個孔的音相同時，就是「正宮調」，如果按兩個孔，放開右端的四個孔的音相同時，就是「乙字調」如果按一個孔，放開右端五個孔的音相同時，就是「上字調」，如果按右端五個孔，放開左端一個孔的音相同時，就是（尺字調），綜上所述，也就是說「按的孔越多，調門越低，按的孔越少，調門越高」。目前梨園界定調

已採用「定音器」定調。

　　為使廣大讀者和學生們更深一步認知戲曲傳統調式，作者根據臺灣藝術學院教授徐春甫先生和北京中國戲曲學院教授張素英女士的教學書中所描述定調式：

【各行當調門定調】

A：**小生、花旦：**

　　一般定調為D-E（即小工調－凡字調）

　　二黃：5-2弦（D調），西皮：6-3弦（E調）

B：**青衣、生行、淨行：**

　　一般定調為E-F（即凡字調－六字調）

　　二黃：5-2弦（E調），西皮：6-3弦（F調）

C：

　　反二黃為1-5弦。

◀◀徐克導演講評
◀榮獲「中國文藝獎」殊榮　　　　▶中國文藝獎章

一般定調為F調（即六字調）。

娃娃定調為G或F調（即正工調－六字調）。

高拔子一般定調為G或A調（即正工調－乙字調）。

＊注解：中國大陸胡琴定調以外弦為主，臺灣胡琴定調以裡弦為主。

綜上所述，各行當定調不同，這是由於任何樂器都有其聲音和音色的變化，各樂器隨其大小形狀、長、短、粗、細而發出不同聲響，人們可以從鋼琴、管樂、京胡、月琴等樂器聽覺辨明出來；而人類男女生的高、矮、胖、瘦是局限於生理的條件造成了聲帶具有長、短、粗、細、寬、窄、薄、厚等不同的生理特徵，因此在體質的條件下劃分出美聲的男女發聲音域：高音、中音、低音，以及戲曲發聲：生行、旦行、淨行等行當的音色，使男女聲在高、中、低音域所具有的音色特點，都能在定調規格下得到更充分的發揮，使他們在不同音程領域中的發展更具聲音特色及廣闊度。

唱什麼都行

中國文藝協會文藝獎章證書
國立國光藝術戲劇學校聘書

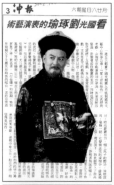

▲（台北）報刊專欄介紹

Kung-Fu-Lehrer Liu bringt die Peking-Oper nach Neukölln

Für unsere europäischen Ohren hört sich die klassische chinesische Musik zur Peking-Oper nach Katzengejammer als nach Kunst an. Daß der schrille Gesang aber eine jahrhundertealte Tradition hat und in China ganz oben und der kulturellen Hitliste steht, wissen die wenigsten. Alexander Zhoyou Liu (36) will uns diese Tradition aus gestischem Spiel und atemberaubenden akrobatischen Kampfszenen jetzt näherbringen. Zweimal tritt er mit seinem fünfköp-

figen Ensemble im „Saalbau Neukölln" auf. Auf dem Programm: „Das Rasthaus am Wegesrand", „Eine Geschichte um Tyrannei, Mord und Verwechslung. Damit das Spiel auch für Nichtchinesen verständlich wird, singe ich meinen Text im Original, die Mitspieler antworten auf Deutsch", erklärt er. Die wertvollen Kostüme (Stück über 1000 Mark) hat er aus China mitgebracht.

Liu war in seiner Heimat ein berühmter Schauspieler - in Dutzenden Kung-Fu-Filmen spielte er schlagfertige Shaolin-Mönche. Über zehn Jahre gehörte er zum Ensemble der Peking-Oper - und erhielt dafür einen Professorentitel.

Nach dem fürchterlichen Massaker am „Platz des Himmlischen Friedens" mußte er Peking verlassen. Weil der streitbare Professor für mehr Freiheit mitdemonstrierte, bekam er Auftritts- und Redeverbot.

Jetzt wohnt er in Friedenau, seinen Lebensunterhalt verdient er als Kung-Fu-Lehrer. „Aber mein größter Traum ist, in Berlin eine traditionelle Schule zur Ausbildung neuer Schauspieler für die Peking-Oper zu etablieren". b.to *Saalbau Neukölln, 2., 3. Feb., 20 Uhr, Karten 15 Mark, ☎ 68093779.*

Alexander Zhoyou Liu

Brigitte Hube-Hosfeld: Ironisch-komische Show

Die Kleinkunstszene in den Hackeschen Höfen an der Rosenthaler Straße 40-41 ist um eine Attraktion reicher: Im Hof-Theater zeigt Brigitte Hube-Hosfeld mit ihrer One-Woman-Show „Immer um die Litfaßsäule rum", wie unterhaltsam und aktuell die schon oft gehörten Chansons von Friedrich Hollaender (1896-1976) geblieben sind. Vorausgesetzt, man geht wie diese Schauspielerin und Sängerin souverän damit um. Sie kopiert keine großen Vorbilder, wie etwa bei „Ich bin von Kopf

Beatrice Richter kann's: Kabarett vom Feinsten

Ulknudel Beatrice Richter bei den „Wühlmäusen" mal ganz anders. Fast zwei Stunden lang zeigte die quirlige Münchnerin ein Kabarett-Programm vom Feinsten. In „Ich glaub, ich bin nicht ganz normal" bekommt jeder sein Fett ab. Begonnen bei den Politikern von Kohl bis Scharping. Aber auch von den Fernsehen samt Produzenten und Serien-Schreiberlingen macht sie nicht halt. Das geht's in spitzzüngigen Anmerkungen von den „Lindenstraßen"-Stars bis zu „Anna Maria" alias Uschi Glas. Doch

▲（德國）報刊專欄介紹

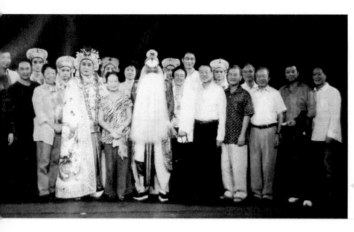

◀應邀在雲門舞集示範〈壯別〉
　林懷民（左二），作者飾黃蓋
　（中間白鬚者）

▲演出當代傳奇「慾望城國」剚侯王
◀與吳興國老師（圖右）合影

發聲的器官

　　聲門位於甲狀骨的喉器內，在喉器中間有兩片對稱並極具彈性的薄膜是聲帶，聲帶由黏膜覆蓋聲韌帶和聲帶肌而構成，兩側聲帶之間的縫隙叫聲門，它由一系列軟骨、靭帶、肌肉等相互配合而運動，當吸氣時兩側聲帶分離，聲門開啓，發聲時靠攏，時合時離。由於有肌纖維的存在，使之非常有彈性，因此在呼吸的密切配合下隨時可以調整長短、厚薄的張力等性能。隨著高低、強弱，聲帶也同時增厚、變薄、伸長、縮短的相互變化。在聲帶的後端有一塊披裂軟骨，上面包著披裂肌，由於披裂肌伸縮使聲門能開能合，披裂肌軟骨長度占聲帶的三分之一左右，聲帶主要靠軟骨部分比較緊的閉合和有薄膜部分輕鬆的閉合，這種前鬆後緊可以適應平時的說話，而用來唱就必須用氣加上發聲方法才可以進行，要維持唱的動力不衰，全要靠橫隔膜不斷地收縮和上升，丹田緊繃，下身提肛，另外，要求聲門被衝開後立刻用呼吸吞口水反覆關閉。顫動聲帶的發聲也是靠氣壓的衝擊，本能的顫動日久便會變質、衰竭。科學用氣的顫動使聲門由一開一合而訓練發聲，這樣週而復始，不僅使聲

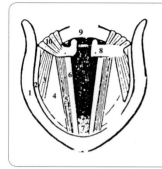

1. 外甲狀骨左側
2. 內甲狀骨左側
3. 環狀肌肉群
4. 環狀骨左側
5. 肌肉群組織左側
6. 聲帶左側
7. 食道壁
8. 披裂骨右側
9. 上環形軟骨
10. 環形骨肌肉群

▲ 靜態時的聲帶

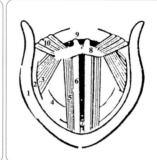

1. 外甲狀骨左側
2. 內甲狀骨左側
3. 環狀肌肉群
4. 環狀骨左側
5. 肌肉群組織左側
6. 聲帶左側
7. 食道壁
8. 披裂骨右側
9. 上環形軟骨
10. 環形骨肌肉群

▲ 動態時的聲帶

帶延長生命力，也產生歌聲中的樂音效果；而氣則是靠著呼吸器官所產生。

人體的呼吸器官：包括口、鼻、咽、喉、氣管、支氣管、肺、胸腔、橫隔膜、腹部肌肉群等。呼吸活動是唱的動力和基礎。呼吸是靠著全部呼吸器官的聯合運動來進行的，吸氣時氣息以口腔、鼻腔吸入，經過咽、喉、氣管、支氣管分佈到左右肺葉的肺氣泡之中，呼氣時經過相反的過程，最後以口腔、鼻腔呼出，這樣就維持歌唱的呼吸運動。肺臟與喉腔由氣管相連接，是氣息進出的通道。肺是歌唱中氣息的容器，分左右兩葉，肺是由許多粗細不同的支氣管及支氣管末端的肺泡組成，吸氣時肺泡擴大，呼氣時肺泡收縮。橫隔膜位於胸腔和腹腔之間，頂部中心向上隆起，呈拱形。歌唱中呼吸時它隨呼吸肌肉群收緊和鬆弛，兩片肺葉的擴張和收縮而升降。吸氣時，由於肺泡充氣，肺葉擴張，使橫隔膜圓頂下降，呼氣時，由於肺泡排氣，肺葉收縮，使橫隔膜圓頂上升，這就形成在唱歌時的呼吸運動。

由於吸入的氣息由肺部經過支氣管和氣管，呼出時兩側聲帶自然閉合，使聲帶振動而發出聲音，與此同時所產生的音波可以迅速達到各部共鳴腔體，並且又能得到調節和擴大功能，根據唱詞的內容需要，唱者要唱出高、中、低、強、弱、柔、剛等不同聲音。為達到這個目的，聲帶要具備適應各種複雜變化的能力。在歌唱時聲音的高、低是由變化其聲帶的張力、厚度和長度來完成。聲帶愈短、愈薄，張力也就愈大，發出的聲音也就愈高。相反，聲帶越拉長，就會變越厚，張力也就越小，聲音也越低。一般唱歌時，低音聲帶鬆弛，閉合不緊，拉長變厚，張力最小，呼出氣息經過聲門時漏氣較大，整個聲帶全部振動。唱中音聲帶靠攏，稍微縮短變薄，張力加大，氣息經過聲門時漏氣居中，聲帶局部振動。唱高音聲帶拉得更薄，在合攏時張力加大，氣流經過時漏氣較小，只是聲帶邊緣振動。另外唱歌時的音量大小是由呼出氣息的大小及聲帶的振幅大小所決定的。呼出氣的壓力越大，聲帶振幅就越大。呼出氣的壓力越小，聲帶振幅越小。切記，如果歌唱者想唱高音而無法完成

時，說明歌唱者把聲帶撐
的太寬了，也就是說聲帶
全部振動是寬亮厚，而局
部振動才能唱高音，聲帶
邊緣振動發出的聲音變
細、變高，力度變強。想
要唱高調旋律就要按照前
輩所說：「寧唱一條線，
勿唱一大遍」的道理。

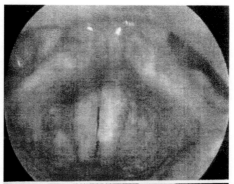
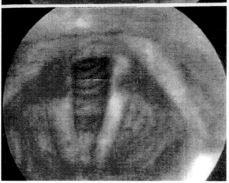

▲作者聲帶（動態，
　水腫現象）
▶作者聲帶（靜態）

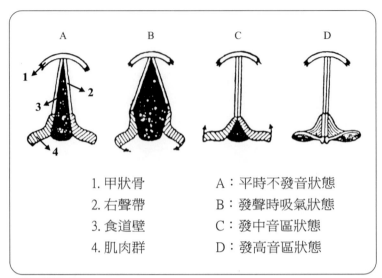

1. 甲狀骨	A：平時不發音狀態
2. 右聲帶	B：發聲時吸氣狀態
3. 食道壁	C：發中音區狀態
4. 肌肉群	D：發高音區狀態

▲四種聲帶狀態

▼面罩－上三角區繪圖

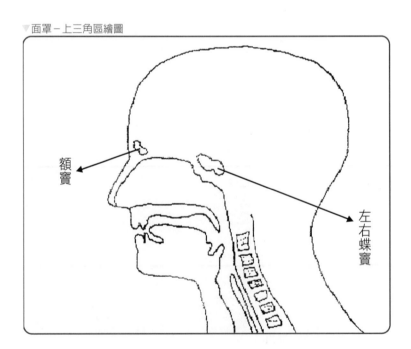

額竇

左右蝶竇

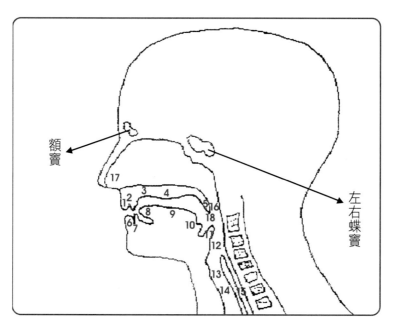

發聲器官示意圖

1.上唇　　　10.舌根
2.上齒　　　11.咽頭
3.上牙床　　12.會厭軟骨
4.硬顎　　　13.聲帶
5.軟顎　　　14.氣管
6.下唇　　　15.食道
7.下齒　　　16.咽壁
8.舌尖　　　17.鼻孔.鼻腔
9.舌面　　　18.小舌

歌唱的共鳴

人體共鳴器官有：胸腔、頭腔、口腔、腦後腔。

胸腔共包括：氣管、支氣管和肺部。

口腔共鳴區包括：喉咽腔、口咽腔、鼻咽腔。

頭腔共鳴區包括：鼻腔、左右蝶竇、上額竇。

腦後腔包括：軟顎、後咽壁、後頭顱、百匯壁、頭腔等十幾處共鳴腔體。

可能發聲器官包括：唇、齒、牙、硬顎、軟顎、小舌、下唇、下齒、舌頭、舌面、舌根、會厭、咽壁、聲帶、氣管、食道等十幾處發音器官。

任何聲音都是由物體振動而產生的，當一個物體振動時的「振動頻率」與另一個物體「振動頻率」相同時，物理學稱這種現象為「共振」。所謂歌唱（共鳴）是指歌唱時由氣息衝擊聲帶振動，同時引起人體內其他共鳴器官所產生的現象，通過共鳴，人體內所發出音波構成複音，再經過人為的技巧運用，使人的音色得到美化，

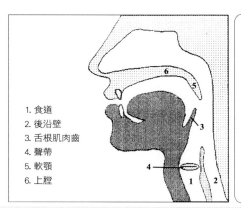

1. 食道
2. 後沿壁
3. 舌根肌肉齒
4. 聲帶
5. 軟顎
6. 上腔

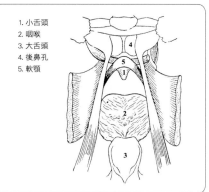

1. 小舌頭
2. 咽喉
3. 大舌頭
4. 後鼻孔
5. 軟顎

把原始聲帶只能發出單薄的聲音加上共鳴器官的美化包裝達到豐滿柔潤、陽光明亮、悅耳動聽的效果。正確發聲的機能活動是建立在最大限度地運用在共鳴的基礎之上，絕不能憑藉著喉嚨的力量叫喊，也不是用氣息壓迫嗓子來唱，是必須在聲帶有了良好訓練彈性再配合共鳴腔體，在氣息的支撐控制下，引導出美麗動人的聲音。人們聲帶是極其短小的振動體，所能發出的聲音極其有限，因此要唱好歌曲戲曲就必須借用人體許多天生的共鳴腔體，例如：口腔、咽腔、喉管、鼻腔等器官這些共鳴腔體可以變化調節伸縮、長短、大小、明亮。而不可變化調節的有：頭腔、胸腔、左右蝶竇、額竇等。把可以變化調節的器官根據歌曲種類、音色需求，發出高中低音區的難度以及要配合歌唱時要求的表情，科學地變化調節這些共鳴位置，還要運用口、喉、下巴、面頰等器官，上連頭腔下接胸腔，把不可變化調節的器官聯合起一個共鳴網站，要想把這個共鳴網站運用得心應手，必須把共鳴器官，像：頭腔、鼻腔、面罩（即額竇和左右蝶竇），隨著音高而變化調節，而隨著中、低音的歌

◀作者與知名歌手周華健合影

唱，還必須變化調節胸腔、腹腔，但是整體的聲音要求統一完整。
切記：歌唱時不可以把某個腔體孤立單一使用，一般受過歌技訓練
的人通常換聲區在「九度至十二度之間」，在換聲時一定盡量巧
妙、到位，完善進行。

　　共鳴的練唱是歌唱中最重要的一環，開始練習時可先用「哼
鳴」和「哼唱」，練習時盡量把氣息支撐住，聲音引向頭腔共鳴處
「即兩耳之間頭頂的百匯穴位」，放鬆喉嚨和下巴，打開口、喉、
軟硬顎（硬上膛和小舌後端軟膛），通道直通嘴唇（詳見其他章
節），練習低音時，下巴和喉器盡量放鬆下壓，聲音向前推向面
罩，由小聲音變化大聲音，由弱聲音變化成強聲音，由後鼻腔音推
向前鼻腔音。練習高音和唱八度時，必須適度調整喉器向上升高縮
小穩定，要哼唱出明亮清晰悅耳的聲音，特別注意的是：要具備穩
定的喉器，尤其唱高八度還要提醒大家：千萬不能擠壓發出生硬、

▶ 作者與知名歌手伍佰合影

刺耳、尖銳的噪音，倘若發出聲音不通暢，聲啞嘶咧應該立即停止練習。（需要找老師面授上課了）

　　記得歌王帕華洛帝在一次暑假講座課上曾說過：「我的願望就是能把我最弱的聲音通過『共鳴』的歌唱傳送到劇場中的最後一排座位上，而我在反覆實踐中終於得心應手」。讀者朋友們，這位大師所講的共鳴歌唱是何其重要啊，中國的歌手劉歡，也是運用了鼻腔共鳴歌唱，使其成為一特色，再有歌手騰格爾也把咽腔音之共鳴完美的運用在他的歌聲中，臺灣歌唱家葉啓田也是鼻音運用得恰如其分。總之，我們想要有良好的歌唱水準，首先要做到各個發音器官的協調（尤如游泳、騎腳踏車等協調的動作一樣）。為歌唱好每一首歌曲而不厭其煩地反覆練習熟中生巧，這樣才能具備紮實的歌唱基本功了。

氣功的訓練

　　高中低音的氣沖發聲是能量轉化的一種表現，也是氣體的勢能轉化爲聲能表現。例如：一塊煤所含的能量是通過燃燒由熱能產生勢能，而這個勢能再通過蒸氣又轉化爲動能，就像「火車頭動能一樣」。戲曲大師陳彥衡先生曾說：「夫氣者，音之帥也。」因此練習用氣對發聲是必須具備的條件。

　　練習氣功不僅要讓氣能轉化爲勢能，然後再轉化爲聲能，還能使唱歌者思想上與健康上獲益匪淺。下面作者教授大家自創十套由鶴翔椿，武術，太極以及南拳等武學中所研究出來的歌唱練氣方法。

一、氣功動作練習 (請參光碟)

A、運氣開啓　　　　　F、陳式紮衣

B、春歸大地　　　　　G、如來仙掌

C、童拜觀音　　　　　H、南拳摧城

D、托塔天王　　　　　I、查拳提肛

E、楊式揉球　　　　　J、雲手封閉

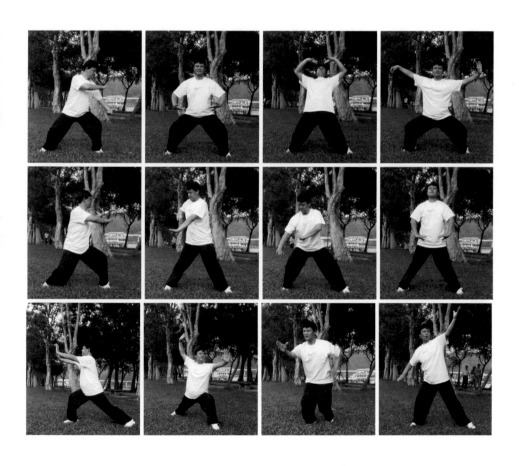

◀橫隔膜及收肛訓練

二、七項氣功基本訓練

1. 橫隔膜及收肛訓練

　　學生雙手推牆，雙腳前弓後健，橫隔膜撐住，推牆時猶如把牆推倒之感覺。

2. 腹部訓練

　　躺在椅上或地板上，頭和雙腳抬起，腹部繃緊發大聲笑之音。

3. 下沉上升訓練

　　把頭顱頂在牆上或在公園的樹上，雙腳跟抬起，用氣撐握住兩端：頭的前額和前腳掌。（用意念發氣練習下沉上升之感覺。此練習為唱八度音之嗄調）每次十分鐘。

4. 丹田訓練

　　雙手抓椅子：

　　(A)椅子上升提起時氣息呼出，椅子下降時氣息吸進，練習二十次。

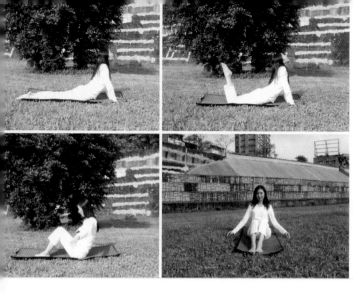

◀腹部訓練　１２
　　　　　　 ３４

(B)椅子上升時氣息吸進，兩肩不動，椅子下降時氣息呼出，
　腹部挺硬，練習二十次。

(C)雙手提起兩椅，雙肩不動，丹田收緊，用雙唇配合單田
　（臍下三指處）發出「怕」、「爬」等唇音字四十次。

5. 氣息持久訓練

兩腳十趾分立，抓地站開，與肩同寬，雙肩放鬆，嘴和鼻微
開，雙手自然抬起至胸前，一呼一吸時間為二十至四十秒。

6. 吹紙噴氣訓練

把一張紙放在牆上用力吹氣，不要讓紙掉下來，猶如貼在牆上
一般。

7. 吹球氣息控制訓練

雙腳十趾抓地撐住，用一支吸管，再把一個乒乓球放在吸管的
另一邊吹起，讓球在空中飛舞，時間越長越好。

▶下沉上升訓練

▼氣息持久訓練　　◀丹田訓練

三、歌唱慢動作吐納氣功方法：

1. 歌唱慢動作練習吸氣法

　　猶如聞香花一樣，吸氣要深，彷彿胃裡有一個小氣球一樣，用鼻子與口腔同時吸入氣息，感覺肺葉下降，橫隔膜中間鼓起，兩肋漲起，要放鬆、平穩。

2. 歌唱快動作練習呼氣法

　　呼氣時要保持吸氣狀態，收縮臍下三指丹田，肛門夾緊，雙腿繃緊，兩腳十指抓地，舌頭伸出不憋氣，在不漏氣的情況下腹部抖動呼出氣息（即狗喘氣胸腹部聯合呼吸法）。倘若氣息不夠也可以用（泛音）振動加強練習。切記每次堅持多一秒持久，三個月後就會見到成果。

　　還要特別注意，有了充足的氣息固然對發聲增添了翅膀，但它可以載舟也可以覆舟。例如：用氣過猛，運氣太拙，因無法控制，導致聲帶受損等等。所以科學用氣發聲才正確，望讀者詳見其他用氣發聲章節。

▼吹紙噴氣訓練

▼吹球氣息控制訓練

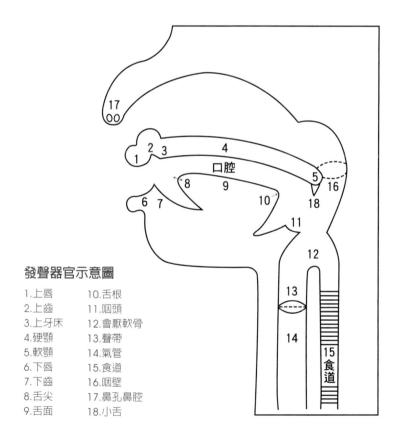

發聲器官示意圖

1.上唇　　10.舌根
2.上齒　　11.咽頭
3.上牙床　12.會厭軟骨
4.硬顎　　13.聲帶
5.軟顎　　14.氣管
6.下唇　　15.食道
7.下齒　　16.咽壁
8.舌尖　　17.鼻孔鼻腔
9.舌面　　18.小舌

唱歌的方法

　　每個人都有發聲器官的生理機能，只要會說話，聲帶完好無損，喜歡唱歌就有歌唱的權利，而歌唱的運動有益於身體健康、擴大肺活量，能讓思想高度集中、增強記憶力，也可賦予流暢情感，塑造開朗活潑的性格，唱歌還是一種極好的自娛方式，可以清除緊張情緒，消除疲勞，增加朋友間的友誼，擴展交際範圍，有益對工作的協助，在歌唱的沐浴下人格品德會豐滿完善，若有一首成名曲就會改變人生的光輝前途，讓人生充滿幸福的陽光。所以，許多唱戲演員改行唱歌曲了，你呢？唱歌還是唱戲或者唱什麼都行？可是無論唱歌唱戲都需要科學唱法和良好的基本功夫。

三種歌唱方法特色

1、美聲唱法

　　美聲唱法從一開始就嚴格劃分出聲部區別，例如：高、中、低（男女）的聲部，並重視聲音的特點、增加共鳴、增大音量、變化

◀作者錄音照

音色、減輕聲帶負擔，同時還要形成語言與一定聲部相適應的口咽通道及聲帶上聲區和口唇之間的通道，這叫做（可變化共鳴管體），美聲唱法的三大要素是：1、平穩的氣息，控制和強有力的呼吸支撐。2、開放鬆弛的咽喉和穩定的喉結。3、良好的面罩共鳴和發聲的貫串及音質的光彩力度，通過發聲共鳴位置以及氣息支撐的正確掌握，形成良好歌唱技能狀態。

2、民族唱法

民族唱法即是民間唱法，唱法近似美聲唱法的氣息支撐，面罩共鳴，嗓音中要具備符合自己民族文化韻味和地方色彩，早在十九世紀由於各國民族的全球化，美聲唱法直接影響了各國民間的唱法，民族歌手們把這種科學的呼吸支撐，力度明亮、發聲通暢猶如金屬的聲音揉進了自己的唱法裡，使民族唱法得到升華，這種科學唱法新嘗試被大家所認同，因為即保留了自己的民族文化特色又借鑑了科學唱法技巧來潤色，使各國具有民族特色的歌曲得以完善。

3、流行唱法

　　流行唱法又叫通俗唱法，持這種唱法的歌手們，有的學過美聲後改唱或兼唱，有的沒有受過正規美聲訓練，憑著自己有一副天賦嗓聲和音樂細胞及表現動作的模式來進行演唱的，成為一種風格被人們所喜歡，其實在德國早期巴伐利亞流行歌曲的演唱者已有了先例，這些歌手一般樂感很強，雖然發聲位置不太講究，但是他（她）們都會用自己的自然嗓音特色加上表情舞蹈來詮釋每一首歌曲，更重要善於通過演唱與觀眾產生互動共鳴，流行唱法要求氣息均調，起音舒展，聲音通暢，音樂柔美，歌唱音調和位置因人所屬恰當，吐字口語化，音色轉換自然等。

　　學習唱歌一定要認識自己聲帶結構，聲帶是人體中發聲的「樂器」，敏感的聲音是靠氣息的衝擊下才發出聲音，氣息支撐和發聲位置變化是決定音色好不好聽，也就是說歌手由於歌曲歌詞的要求把聲帶做出相應的調整唱高唱低，聲帶振幅大小再加上共鳴的裝飾

來演唱的，除此之外歌唱者還要有一副音樂耳朵，所謂的音樂耳朵
就是要學習一定的音樂知識，要學懂一些簡譜或五線譜，懂得一定
音階、音程、節奏、合弦、調式等音樂知識，使自己聽得準確，有
利於把每一首歌曲唱得盡善盡美。（詳見樂音的分析）

人體高中低音的認知

一、**男高音**的音域為C-C^2【1-1^2簡譜】音色柔和、清脆、明亮，剛
　　勁有力、錚錚之聲猶如金屬撞擊一般，歌曲〈我的太陽〉、
　　〈杜蘭朵〉、〈飲酒歌〉、〈在那遙遠的地方〉等名曲。

基本發聲區域

1 2 3 4 5 6	7 i 2 3	4 5 6 7 i
低音區	中音區	高音區

二、**男中音**音域為G-A^2【5-6簡譜】，男中音的音色要寬厚而低
沉，又比男低音溫和明朗，歌曲有〈我愛這藍色的海洋〉、
〈鬥牛士之歌〉、〈你可看過龍的模樣〉等名曲。

基本發聲區域																	
4̣	5̣	6̣	7̣	1	2		3	4	5	6	7		1̇	2̇	3̇	4̇	5̇ 6̇
低音區							中音區						高音區				

三、**男低音**的音色深沉渾厚，由於生理上的條件，歐美出現的男
低音比亞洲出現的多，歌曲有〈老人河〉、〈伏爾加船夫
曲〉等名曲。

基本發聲區域																	
3̣	4̣	5̣	6̣	7̣	1		2	3	4	5	6		7	1̇	2̇	3̇	4̇
低音區							中音區						高音區				

四、**女高音**是人體中最高的聲部，其音域可以分為花腔女高音和
　　戲劇女高音，花腔女高音的音域甚至達到兩個高音點 3-4 的高
　　度，特色是抒情柔美、歡快明亮、聲色豐富、力度強大、擅
　　長快速彈跳，歌曲有〈魔笛〉、〈茶花女〉、〈春之夢圓舞
　　曲〉、〈勝利歸來〉等名曲。

基本發聲區域

1 2 3 4 5 　　6 7 1̇ 2̇ 　　3̇ 4̇ 5̇ 6̇ 7̇ 1̈ 2̈ 3̈ 4̈

低音區　　　　　中音區　　　　高音區

五、女中音音色渾厚、圓潤、溫和富有磁性，像歌劇〈卡門〉女主角的聲音一樣。

基本發聲區域

| 5̣ 6̣ 7̣ 1 2 3 | 4 5 6 7 | 1̇ 2̇ 3̇ 4̇ 5̇ |
| 低音區 | 中音區 | 高音區 |

六、女低音音色低沉、雄厚、寬廣、穩健，歌曲有〈黑姑娘〉等名曲。

基本發聲區域

| 4̣ 5̣ 6̣ 7̣ 1 2 | 3 4 5 6 7 | 1̇ 2̇ 3̇ 4̇ |
| 低音區 | 中音區 | 高音區 |

【哼唱練習曲】

1 2 3 4 / 5 4 3 2 / 1 2 3 4 / 5 4 3 2 / 1 - - - //

2 3 4 5 / 6 5 4 3 / 2 3 4 5 / 6 5 4 2 / 2 - - - //

3 4 5 6 / 7 6 5 4 / 3 4 5 6 / 7 6 5 4 / 3 - - - //

4 5 6 7 / i 7 6 5 / 4 5 6 7 / i 7 6 5 / 4 - - - //

5 6 7 i / 2̇ i 7 6 / 5 6 7 i / 2̇ i 7 6 / 5 - - - //

1 2 /1- --/2 3 /2- --/3 2 /3 --- /4 5 /4--- /5 6/ 5--- / 6 7/ 6---/

7 6 /7---//

5 4 3 2 / 1 - - - / 6 5 4 3 / 2 - - - / 7 6 5 4 / 3 - - - //

1 2 3 4 / 5 - - - / 5 4 3 2 / 1 - - - /1 3 5 i / - - - - / i 5 3 1 - - - - /

<u>13</u> <u>24</u> <u>35</u> <u>46</u> <u>57</u> <u>6i</u> 7 2 i - - - / <u>i6</u> <u>75</u> <u>64</u> <u>53</u> <u>42</u> <u>31</u> <u>27</u> 1 - - - - //

◀作者在德國自編演出
〈哈姆雷特〉

　　在魏瑪‧李斯特學院學習時，教授ludwig mörl（魯道維奇‧米勒）曾教導說：「當你們基本掌握了『哼鳴』及『哼唱』後就應該轉入練習『啊』『咦』等母音的練唱了。」並嚴肅告誡說：「別忘了微笑，口型成上下橢圓型，用明亮的聲音唱出『Hi』『Ha』等聲音。」

注意：中音區練習用「啊」唱；低音區練習用「噢」唱；高音區練習用「咦」唱。

4/4

$\underline{53}\ \underline{53}\ \dot{1}$-/$\underline{65}\ \underline{61}$ 5 - /$\underline{35}\ \underline{61}\ \underline{65}\ \underline{51}$ / 2 - - - /

$\underline{32}\ \underline{12}\ \underline{3\cdot5}$ / $\underline{\dot{1}2}\ \underline{\dot{1}7}$ 6 - /$\underline{56}\ \underline{53}$ 2 5/ 1 - - - //

$\underline{3\cdot5}\ \underline{65}\ \underline{61}$/5 - - -/$\underline{5\cdot6}\ \underline{32}\ \underline{35}$/2 - - -/$\underline{2\cdot3}$ 5 $\dot{1}$/$\underline{6\cdot\dot{6}1}\ \underline{65}$/5$\cdot$$\underline{52}\ \underline{32}$/ 1 - - - //

$\underline{\dot{1}\cdot\dot{1}}\ 7\ \underline{3\dot{7}}$ / 6 - - - / $\underline{7\cdot7}\ \underline{66}\ \underline{77}$ / 1 - - - / $\underline{\dot{1}\cdot\dot{1}}\ 7\ \underline{3\dot{7}}$ / 6 - - - / $\underline{7\cdot7}\ \underline{6\ \underline{2}6}$ / 5 - - - //

　　請注意先練中音區是爲了不損傷聲帶，然後由低音聲部練至高音聲部，這是比較科學的練法。

七、情美、情唱和情傳

　　歌唱者是音樂的解釋者，要把對歌詞和音樂的理解用優美動聽的歌聲傳達出來，使人們一聽到歌聲就能瞭解歌曲的主題內容和思想感情，把喜悅唱出陽光之感，把悲傷要唱出痛苦之感，也就是說，人們一聽到歌者歌聲的解釋時，會隨歌者之聲把自己的悲、喜、哀、愁之感抒發出來與之共鳴。

1、情美

　　情美是一切藝術的基本出發點，歌唱者若沒有感情，如同嚼蠟沒有感覺，情美的把握需經過知情、唱情、傳情這三個情節。

2、情唱

　　知道了歌曲的內容及演唱手段，唱歌時就能進入特定的意境和角色，就能成爲這首歌曲的主人。

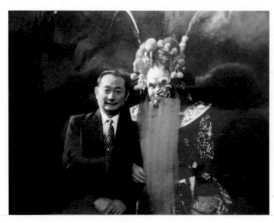

◀作者飾龍君，與梅葆玖
　（圖左）合影

3、情傳

　　優秀的歌手應該把自己的美好聲音、動人的感情，通過眼神、面部表情及手勢、身段等將作品中的喜、怒、哀、樂傳達給觀眾。

　　切記口唱心不唱、口唱面不唱是沒有感染力的傻唱，我們常聽人說唱得好很有韻味，如同菜肴中的油、鹽、醬、醋等調味品。當然了，韻味不是憑空造出來的，而是歌手緊緊圍繞著語言的特點設計，靠歌手的技巧體會和創造，這樣才能讓觀眾品嚐美的韻味，形體的表演也是很重要的，正所謂「耳中見色，眼裡聞色」這充分說明視聽相通的道理，在歌唱配合表情、手勢、舞蹈的肢體語言，也是成功的至關重要。

　　演唱歌曲較之於戲曲容易多了：一，不用穿戴行頭，二，不需武打翻跟斗，三，更不需把腔律喊得很高。唱歌最重要的是自然放鬆，把音準、節奏掌握好就成功一大半，但是要唱難度較高的、或

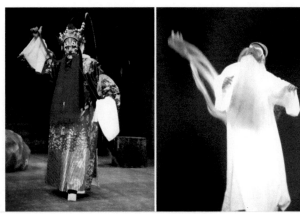

▶ 演出〈通天犀〉
▶ ▶ 演出〈喜龍珠〉

唱出一首成名曲，也非一件輕鬆簡單之事，仍需長期學唱訓練，積累經驗，事倍功半等待時機。

喉器的換位

　　歌唱時喉器是不可以上下移動的，因為喉器穩定才能使咽喉壁形成暢通，才能使聲音的形狀完善統一，倘若不注意喉器的穩定性，就會出現聲音扁平、擠窄、冒嗓、音破等現象，也會過早生出疾病，在美聲男中音或女中音歌唱時如果喉器過低不穩定時，聲音就會出現笨扭、不靈活和不清晰狀況，戲曲發聲因為基本調門高於美聲調門，因此喉器的位置在美聲發聲上要求升高一些，縮小一些（因為是腦後音），但是，喉器必須在歌唱期間是穩定不動的。

　　在練唱的時候，用手可以摸著喉器，盡量放鬆放穩，在練唱中低音時喉器位居脖子中間，練高音時相對喉器升高縮小。唱一個字母時容易穩定，如果唱幾個字母可能難穩定，因為幾個字母聯唱關係到四呼發聲問題才比較難練，切記：初練者連唱幾個字母一定別把字唱得太清楚，含糊地唱歌詞，照著鏡子用一支手摸著喉器，另一支手擋住耳後盡可能用氣控制練唱，當喉器穩定之時，才能試著把字唱清楚。（此乃作者本人練唱成功之經驗）。練習唱歌，喉器宜居中穩定，加強面罩共鳴；練唱戲曲時，喉器升高縮小，發聲時向上偏後一些。（流行唱法只需喉器自然平坦放鬆，因唱高時可運

用假音。）

　　另外，已經基本掌握喉器穩定性能力的歌唱者，演唱時候的規定和平時訓練中是不一樣的，在平時訓練中喉器是可以移動的，例如：「日」和「人」在平時講話是不會有所變化的，發音是平行的，可是在練唱時「人」字必須拉下喉器才能有字腹的清楚性，再比如：「天」字來說，在練唱時「t」的字頭，「n」的字尾是不能咬死的，介母是「i」可以先不發出來，而字腹的「a」是必須唱出來，因為這時的喉器是下移的。所以說把字唱清楚，必須靠平時的下功夫練習，有了平時刻苦訓練，才能得心應手地控制好喉器的穩定性，才可以演唱好每一首歌曲和每一場的演出。

　　音悅聲籟之注解：一個成功者或一個歌唱家需要在歌唱時必須有水音甜美的音色才使觀眾享受到位。而不是如敲鼓。在鼓之中央歌唱（無水音）。有如一支手捂在鼓上敲鼓（無亮音），有如聲音上裝飾鍍了一層光亮劑（無立音），有如發聲時帶著口罩（無脆音），有如緊張喊叫聲竭之音（無撒音）。

音樂的簡析

樂音與噪音

由於物體震動產生規則與不規則聲音，我們把這種震動分為樂音和噪音兩種。樂音：物體有規則的震動而產生悅耳和諧的音叫樂音。噪音：物體不規則震動而產生刺耳不和諧的音叫噪音。例如：弦、管樂是有規律的樂音，而喇叭及警笛等都是沒有規律的噪音。

人體與物體

音的震動產生是一種物理現象，它是由物體的震動而產生聲波，通過空氣作媒介，傳送到人們聽覺器官而形成一種感覺。

而音波的形狀是非常複雜的，因為在振動時，它發出的是若干不同的音高聲音，而我們聽到是這些不同音高的聲音是它的總和。例如：一根弦的震動可以全部震動和分段震動。全弦震動假定震動次數是二萬次，那麼分二段震動就是它的四倍震動，分三段是六

倍，分四段是八倍。若把某一個倍音強調出來，就造成樂音不同的音色。因此，要讓音色統一必須把它的形狀和關係等因素固定下來，才辦得到。這在樂器上是比較容易做到，可在人體聲帶的發聲上是十分困難的，因為人體發聲器官是可以變換的。所以說；當人們掌握了科學發音技巧後，唱出的聲音可以千變萬化的比樂器靈活好聽，更具有人們追求淋漓盡致陶醉的音色美感。

1. 音高（音的高低）：

在震動的某一單位時間裡次數多，則是音高，次數少則是音低。

2. 音值（音的長短）：

就是在音的延續時間，延續長則音長，延續短則音短。

3. 音量（音的大小）：

物體震幅的強弱而決定。

4. 音色（音的不同）：

由發音體的性質、形狀及其泛音的多少而決定。例如：高寬亮

音和低窄暗音的區別，鋼琴和管樂區別、女高音和男低音的區別。

5. 音階：

「音的排列」在音樂中使用音基本上只有七個，把它們排列起來叫音階。它們在樂器中是循環重覆的。在簡譜中除用符號表示外，也有增時線和減時線，增時線列如：5-＝5＋5唱兩拍。減時線記在音符下面橫線叫減時線，減時線愈多，音的時值愈短。

6. 音程（兩音之間的距離）：

旋律音程兩音先後的唱。如3-6，旋律音程又分三種：上行1-5，下行5-1，平行3-3。音程中若幾個音同唱叫合聲音程。音程上方音叫冠音，下方音叫根音，每一個音就是一度，依此類推。

1-1	1-2	1-3	1-4	1-5	1-6	1-7	1-i
1度	2度	3度	4度	5度	6度	7度	8度

　　音程中的冠音升高或根音降低可使音程數增加，將音程中冠音降低或將根音升高則使音程的音數減少，簡單記法是：音程擴大，升高冠音，降低根音；音程縮小，降低冠音，升高根音。（相當於發聲矛盾的形成）詳見第十一章。

A、音樂節奏：

2/4
<u>35</u> 5 / 3 <u>11</u>/ 5 <u>65</u> / 3 2 //

B、節拍：強拍弱拍有規律循環出現。

2/4
5　5　/　5　5　/　5　5　//
強　弱　　強　弱　　強　弱

C、拍子：

　　每小節單位拍叫拍子，如二拍子2/4；三拍子3/4和四拍子

4/4，拍號是表示不同拍子的訊號叫拍號，如2/4，每小節有二拍，以四分音符為一拍，常見拍號有2/4，3/4，4/4，3/8等。

音符表格		
名稱	簡譜示意	時值以四分音符為一拍
全音符	5 - - -	四拍
二分音符	5 -	二拍
四分音符	5	一拍
八分音符	5	1/2拍
十六分音符	5	1/4拍
附點二分音符	5 - ·	三拍
附點四分音符	5 ·	1 1/2拍
附點八分音符	5 ·	3/4拍
全休止符	0000	休止四拍
二分休止符	0 0	休止二拍
四分休止符	0	休止一拍
八分休止符	0	休半拍
附點四分休止符	0 ·	休止1 1/2拍
附點八分休止符	0 ·	休止 3/4拍

要想唱什麼都行，一定要學會一些音樂知識，只要簡單掌握音樂常識，這樣不僅能夠學快唱歌也能夠唱準每首歌曲。並且還能通過樂譜上的裝飾音唱出情感。

▲ 與大陸音樂歌唱家合影
▶ 與〈梁祝〉作者合影

吐字的發聲

　　對字的分析目的在於咬字之前要咬住什麼？喉器下移是可以感受到的，平時說話因為字的發音不同，喉器跟著上下移動形成了自然的四呼五音。開、合、齊、撮，唇、齒、喉、舌、牙。比如：「水」和「吹」兩個字，按照漢語拼音（shui）和（chui）記法，這樣把字腹省略了，這裡的「u」是介母，而「i」是歸韻，省掉的「e」才是字腹。在唱時必須全部加進去，才能把字唱清楚，這樣拼寫省事。作為唱的發音是不到位的，

　　在母音的三種形式中，「介母」和「韻母」都很短，只有「字腹」是長的，若平時講話是不考慮字的各種部份長短區別，可是在唱時必須解決這些字的標準發聲。【子音用氣不需要發聲控制，因有阻礙；而母音發聲必須學會控制，因無阻礙】。發聲過度時，因為占一個字大多時間是字腹，字頭和字尾是不能延長，它們是有阻礙的，既便要延長字尾必須加入「虛字的母音」來唱。我國文字是一個字只有一個音，從發音器官的構造來看，字的發音只能是母音和子音或者兩者搭配而成。它們是字頭、字腹、字尾，在文字裡子

音有兩種形式出現：字頭和字尾，而母音有三種形式出現：介音、
字腹和韻母。

在普通話裡，字尾只有兩個，一個是「n」（如：安），另一
個是「ng」（如：清）。若只有一個部分組成的字，母音一定是它
的字腹，如「啊」、「咦」等字。字腹加字尾的如（an）「安」等
字。字頭加字尾的如（yan）「煙」等字。

用歸韻結束的字「水」、「挑」等字，在平時說話和歌唱起來
是不一樣的。如「水」唱協音「e」才準確，若唱成「i」是不準確
發音的。子音的b、p、m等都阻礙發聲的，b、p、m是雙唇相合切
斷氣流而成。「f」是上齒和下齒相合才成。d、t等是舌尖接觸上
牙根而成。k、h是舌根與軟顎接觸而成。除了這些還有n、j、g、
zh、ch、sh等都是阻礙氣流的字而成。子音兩個特點是：第一，氣
流必須突破同一種障礙想要重複唱必須再度突破同一種障礙。第
二，它的出現很短促，因為每一個部位切斷或阻礙的動作是一觸即
散的。而母音的「a、e、o、i、u、」和四呼有著直接的關係。猶如

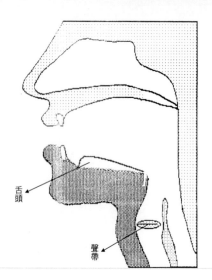

▶ 四呼舌位圖（一）開口呼：啊

前面所述，由於四呼的不同，用口型來決定母音是不夠的。因爲甲狀骨、環甲肌的形成有著更近一層的影響力。口腔下面的舌肌前部都是靈活多變的。它的變動對咽腔的形成起著較大的作用。不同母音形成應該是靈活善變的部位，從「a」到「o」的母音，首先影響這一改變的當然是聲帶咽喉然後口腔再者是口型。咽腔可以伸長拉短，它的後壁可以前移，舌尖是可以向後到捲，內口腔也可以向上吸起。其他靠舌肌來做調整，每次氣流經過通道，都會改變母音的色彩。希望歌唱者多多注意學習就到位了。

還有戲曲裏有十三轍之說：中東，一七，言前，灰堆，由求，人辰，發花，遙條，懷來，梭波，乜斜，姑蘇，江陽共十三個轍口。作爲一位歌唱者一定必須懂得十三轍，因爲平仄發聲的合轍押韻，對一個唱腔或一首歌曲的發聲潤色是至關重要不可缺少的課題。

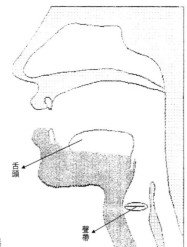

舌頭

聲帶

▶ 四呼舌位圖（二）合口呼：嗚

十三轍四呼舌位格

轍名	韻母	四呼	舌位	文字舉例
言前	an	開	下齒音	安、班、敢、山、三等字
	ian	齊	下齒音	煙、店、年、干、仙等字
	uan	合	下齒音	灣、官、酸、釧、拴等字
	üan	撮	下齒音	娟、眷、軒、宣、院等字
人臣	en	開	下齒音	本、分、很、怎、仁等字
	in	齊	下齒音	因、民、平、今、心等字
	uen	合	下齒音	溫、滾、婚、順、混等字
	ün	撮	下齒音	君、暈、勛、軍、俊等字
中東	ong	合	後鼻音	東、翁、農、朋、兄等字
	iong	撮	後鼻音	永、用、穹、雄、容等字

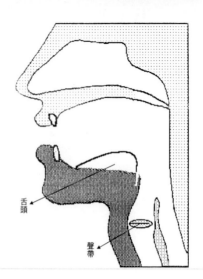

▶ 四呼舌位圖（三）撮口呼：吁

輒名	韻母	四呼	舌位	文字舉例
江陽	ang	開	前鼻音	幫、方、剛、張、昂等字
	iang	齊	前鼻音	娘、良、強、相、降等字
	uang	合	前鼻音	光、江、狂、雙、闖等字
由求	ou	開	斂唇音	歐、謀、樓、舟、柔等字
	iou	齊	斂唇音	牛、友、劉、救、酒等字
遙條	ao	開	斂唇音	包、刀、老、高、好等字
	iao	齊	斂唇音	腰、彪、料、曉、肖等字
梭波	o	開	咽喉音	波、博、婆、娥、和等字
	io	齊	咽喉音	唷、岳、略、學、雀等字
	uo	合	咽喉音	奪、我、昨、索、窩等字
	e	開	咽喉音	格、這、車、舍、則等字
姑蘇	u	合	斂唇喉音	步、母、福、烏、孤等字
乜斜	ie	齊	咽喉音	耶、別、苶、烈、杰等字
	ue	撮	咽喉音	月、掠、靴、穴、雪等字

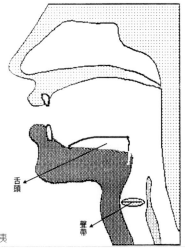

▶ 四呼舌位圖（四）齊齒呼：咦

轍名	韻母	四呼	舌位	文字舉例
發花	a	開	膛喉音	八、啊、媽、哈、拿等字
	ia	齊	膛喉音	呀、壓、家、假、夾等字
	ua	合	膛喉音	蛙、瓜、卦、華、話等字
懷來	ai	開	下齒音	拜、排、買、開、孩等字
	ie	齊	下齒音	界、介、解、街、皆等字
	uai	合	下齒音	歪、外、快、壞、帥等字
灰堆	ei	開	下齒音	備、配、媒、美、媚等字
	uei	合	下齒音	對、推、吹、醉、雖等字
衣齊	i	齊	咽喉音	衣、皮、必、急、喜等字
	ü	撮	咽喉音	女、迂、呂、菊、居等字
	r	開	捲舌音	照、張、讓、商、然等字
	r	合	捲舌音	吃、尺、日、事、是等字

　　認識掌握十三轍，不僅對發聲有幫助，而且對字的轉換更有如虎添翼之能力，例如：「隔葉黃鸝空好音」的【音】字是人辰轍，對發長音是有阻礙的，這時唱者可把虛字的【啊】作來拖音，猶如【音啊】變成發花轍來唱，這樣巧妙地運用發聲，更可以借助母音把唱者的聲量放大唱高唱好。另外十三轍口的發聲都具有它的巧妙方法。例如：發花轍，言前轍，懷來轍，乜斜轍是靠後牙糟音區用力發聲。衣齊轍，江陽轍，遙條轍，人辰轍靠舌尖把音拉向鼻腔頭腔發聲。姑蘇轍，中東轍，由求轍是由下腮把音借助胸腔咽腔來發聲。梭波轍，灰堆轍是把咽喉管及下巴向前拉長而配合共鳴發聲。

【十三轍快速記法】

　　一，東西南北走，人家好派車，接姑娘。
　　二，俏佳人，扭捏出房來，東西南北坐。

混聲的真假

　　混聲的唱法顧名思義就是真假聲結合起來唱的方法，我國早年前輩余叔岩、譚鑫培等先生們在唱高八度音時，就使用了假聲‧混聲方法。近期九○年代帕華洛帝在〈我的太陽〉也運用了混聲唱法。

　　我們所稱之為的（假音），是指聲門中兩聲帶中間邊緣三分之一合攏，再借助軟顎、頭腔等器官發出來的聲音。

　　我在上海戲曲學院教學時，有些老師和學生說；混聲就是用假聲帶發聲，發音方法狹窄、淺白、不好聽，其實這種說法是不對的，記得我在德國李斯特音樂學院的馬丁‧布克斯教授講過；假聲帶是不能發聲的，後來我和在台灣曾留美的醫學博士「楊光榮」先生一起用醫學醫器觀察結果：「假聲帶」是不能來歌唱的。它是聲韌帶和聲帶肌所組成，因為它們不像聲帶拉出合攏時那樣薄，充其量最多只能像戲曲花臉發出沙啞音、炸音等（例如，老人們為什麼可以發出粗吼聲音？因聲帶衰退，纖維老化靠聲帶肌肉群體和軟骨組織系統發出而已）。

　　混聲的發音技巧能產生聲門的鬆緊之間過度交替，使環甲肌和披裂肌上下起動融合在一起，讓發聲統一形狀。因爲聲門發出聲音是靠這兩套肌肉群管理閉合，聲帶的全部振動是靠甲狀環形軟骨，聲帶的中間三分之一觸碰是靠披裂肌軟骨，一般人發聲差不多能達到一個八度，然而，經過混聲訓練的人，可以達到兩個以上的八度，（現在二十世紀蘇聯歌手維塔斯可唱五個八度）其實京劇前輩言菊朋先生和程硯秋先生就早已把混聲揉進了自己的唱法裡。還有歌王帕華洛帝先生唱歌時也常用混聲演唱。比較突出的像〈我的太陽〉歌曲第二段唱詞中「還有個太陽」的「還」字就運用了混聲方法。現在流行歌壇中的周杰倫、蔡依琳、王菲、王力宏等用混聲之多就不難聽到了。（當然，混聲的唱法必須是在有電器的配合才能完善到位。）我曾在上海劇校教出一個比較成功的學生叫王建男，他可以用混聲唱乙字調的鎖五尤，不知道此學生現在何方發展。（因我常到世界各國走透透師徒無緣吧）。

◀◀飾演明珠太師
◀飾演晁蓋

　　讀者們還需特別注意的是，美聲唱法及戲曲唱法的區別，一般沒有經過訓練的人是無法歌唱的，流行唱法女生調門（key）要比男生調門高出了3-4度是由於男女生之間的聲帶不同，所以在音樂包廂裡唱歌時必須重新調整調門，美聲和戲曲演出會要求統一調門，這就要求男演員要具備一條好歌喉，而混聲唱法的訓練正是要挑戰這一課題，由於男生倒倉（變聲由少年到青年十二至十七歲發育期間）使大批男生畢業改行、失業前途渺茫，也損失國家大量資源，今天混聲唱法的研究成果，無論是對已經變好的聲音和倒不好倉的學生來說，都能有或多或少的幫助，同時也能為國家減少資源的浪費，以下是作者用模仿動物的發聲教授方法：

1、胸腔音的訓練

　　學生要學會下巴向下伸出略靠前方一些，練者用手觸摸自己的兩側耳朵邊中間部位是打開的（泉骨穴位），待這些動作完成後，

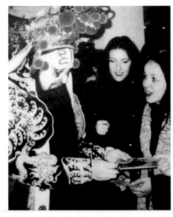
◀在美國演出戲曲

模仿牛的叫聲，若下巴太緊也可以「模仿驢子叫」晃動下巴。

　　檢測標準：胸前處須有振動之感覺，喉器自然下壓。

2、咽腔音訓練

　　學生把舌尖抵住下牙齒放平舌面，伸出下巴，雙肩放鬆，丹田挾緊，發出「唉哈啊」之音，喉器保持在頸部中間位置。

　　查驗標準：有明亮環甲肌和咽腔振動的發聲（模仿羊叫之聲）。

3、鼻腔音加面罩訓練

　　學生把喉器抬高自然放鬆穩定，橫隔膜撐住，丹田挾緊，先發出唉、昂、哼、嘿等音，待嗓子有熱之感時，睜眼睛擠鼻翼，把聲音推向左右蝶竇和額竇，用拇指和食指掐住自己的左右蝶竇用掌心擋住嘴巴，發聲時若有熱氣從口出來就練錯了，練習鼻腔音可用倒

吸氣同時發聲，然後用冷笑發出鼻音。如果面罩音一直出不來可以彎腰向前九十度後發「唉音」，慢慢抬起身體聲音不間斷送向面罩，起身時要有在薄紙後面發出聲音的感覺，也可以用猛一下向前彎腰猶如用口彈出一個小球似的彈進鼻腔裏，若小嗓練習可學狼嚎再向前推到面罩。

　　檢測標準：大嗓有綿羊之音，小嗓有「狼嚎」之悲傷，鼻翼要打開，頭左右可晃動用「馬哮之鳴」訓練，聲音明亮振耳；頭有暈昏之覺。（長期訓練暈昏消失即正確）。

4、腦後音訓練

　　學生把舌尖抵住下牙齒，下巴伸下雙頰抬高，臉部微笑，雙眉挑起，口腔喉器穩定，發出「咦」和「噢」之音，發音時用手能摸到頭頂，檢測標準；後腦是否有所振動，發「噢」音時必須模仿老虎的吼聲「咦」、「噢」。

5、頭腔音的訓練

　　學生把喉器由頸部中間升高縮小要穩定，頭部前額頂牆，雙腳跟抬起，雙手擋在兩耳側，氣沿丹田，肛門夾起發出「唉、嘿、啊、昂」之聲，從低至高喊出自己所定的調門，一個八度一個八度的訓練，也可以喊嘎調發出「懷、三、毫、大、波、花、發」等字。檢測標準：兩眉之間有隻眼睛睜開感覺。（俗語稱之為：二郎神三隻眼。）

　　模仿動物之聲可以讓學生運用想像力學習，這樣形象的學法進步很快速成。但是要千萬在聲音通暢，悅耳下而不是聲嘶力竭喊叫之音。

混聲訣竅

假到眞時眞亦假　　上掛共鳴腮不押
咽音鼻腔內口大　　五個音箱配喇叭
子音勿忘歸腦後　　母音急收字更佳
若要胸音腮伸下　　隔膜支撐肛門夾
高中低音喉穩定　　通唱一線須記它
眞假發聲琢磨透　　混聲歌唱瑜無暇

京劇男高音遇上帕華洛帝／劉琢瑜

　　記得我在中國戲曲學院上大專班時，史若虛院長為了讓我們這些大專生充實音樂課程，特意請來中央音樂學院何教授敏娟女士來為我們上聲樂課，當時有些同學都有反彈的情緒，認為我們學好傳統戲曲，為何還要學習西方的玩意，我身為班長不得不去點名上課，當我們上了幾節課之後，都被何教授所講的內容及所示範的唱法所吸引，尤其是當她談到關閉之音（High C.）的時候，使我聯想起與京劇的嘎調有關而產生興趣，急忙舉手向何教授提問是否可以借鑑西方的發聲來唱嘎調？何教授說當然可以，便舉了一個例子：如果拍皮球時用力越大，向上反彈就越大。也就是說當你們唱嘎調時，下丹田與橫隔膜一定用力往下拉，這樣聲音就很容易唱上去，何教授帶著我們反覆練習數次後，我們有幾位同學都眉飛色舞地對何教授說：「真管用」。何教授繼續還向我們介紹：意大利有位世界級的男高音叫「帕華洛帝」，和西班牙的花腔女高音「卡拉絲」他們的發聲方法收放自如，

▲作者在德國的粉絲　　　　　　　▲作者在德國的粉絲

在唱「High C」的技巧處理上，又自然、又輕鬆、又寬厚、又漂亮，希望你們多聽聽他們的歌曲，這是我第一次聽到帕華洛帝的名字。

　　事有湊巧，1981年這位世界級大師應邀到北京演出，透過好友舒風（中央歌劇院男高音）引薦在天橋劇場的後台，結識了我的偶像－帕華洛帝，猶記當時他坐在一張雙人座位卻仍然顯得狹窄的沙發上，問我：Are you a Peking Opera actor？（你是京劇演員嗎？）我說：Yes I am. 接著又說：I have heard about "May".（我聽過梅蘭芳），Could you show me the role you play？（能否唱幾句給我聽？）然後我唱了包公在〈鍘美案〉中的導板和垛板，他興奮的站起來模仿了我的一點唱腔拍手問：Why your voice is not same as "May"？（為什麼你跟梅的聲音不一樣），我急忙解釋京劇中有生、旦、淨、丑不同的唱法，梅唱的是旦行，我唱的是淨行。他幽默的說：Then I should sing as "Ging"？（那我也得唱淨行啦！）謝謝你給我介紹的京劇。他又轉過頭對舒風說：這才是具有東方特色的男高音，和這位世界級大師相識之後，使我感受到他竟是如此和藹可親又平易近人，第二天我帶著裴盛戎先生和袁世海老師的錄音帶，專程去天橋劇場想要送給

▲作者在德國教授戲劇的學生　　　▲作者在德國教授戲劇的學生

他，經由舒風告訴我，由於鄧小平接受了胡耀邦的建議，把這位大師從一般的演出地點轉移到「人民大會堂」演出。我這慣溜舞台後門的高手，也無法再次與他相見，我只得很頹喪的返回校園。

　　為了追求聲樂的更高領域，我留學到了德國，在就讀 H. D. K. 藝術大學時，Norman 教授教我們的都是古典「卡羅素」的傳統唱法。記得一次在世足賽的開幕式中，聽到「帕華洛帝」演唱「我的太陽」（O sole Milo），從此我便被他的歌聲和音樂形象所感染，我暗自下定決心有朝一日，存夠學費一定去意大利拜訪他，隔年我利用暑假飛往「拿坡里」參加了他的暑期訓練班。當我見到他時，主動問他是否還記得我？他遲疑了一下，反問：Are you Chinese？（你是中國人嗎？）我點點頭，他便說：Oh, you are the Peking Opera tepor？（哦，你是京劇男高音？）我高興的用裘派的聲音唱了一句 O sole Milo，逗得在場的人都大笑起來。曾記得在結業式上，每位同學都要表演一個節目，我表演了「二進宮」生、旦、淨的合唱後，引起廣大的回響。帕華洛帝請我在講台上，讓我向在座的兩千多位同學講解各行當的不同唱法及做派。為彌補語言上的不足，我是連唱帶舞和

翻觔斗，把當時的氣氛推向了高潮，帕華洛帝高興的說：Fabulous, I could sing, so did you, you could sing the Peking Opera, but I didn't, also I couldn't turn the somersault. It's so great to be a Peking Opera actor.（難以置信了！我會唱聲樂，你也會。而你會唱京劇，我不會，更不會翻觔斗。能成為一個京劇演員真是太棒了）。雖然只是一個短短的暑假訓練班，帕華洛帝老師在課堂上幽默風趣的談吐，高超的講解技巧，使我至今難以忘懷。我不僅學到了發聲技巧，也學習到有本事的人，也要懂得做人的道理，更悟出了他的成功之道，那就是：「把古典歌劇與現代音樂相結合」，他為了振興古典歌劇，音樂伴奏上加入大量的樂器，有時根據劇情需要，融合中國、印度和埃及等不同國家的樂器，在唱法上還運用現代流行的唱法，如O sole Milo（我的太陽）第二段歌詞裡的Manatu的na就是借用現代的唱法；並且放下身段與搖滾音樂歌手同台演出，拉近了與年輕觀眾的距離。眾所周知，世界三大男高音的出現，就是由他一手促成的。透過「世足賽」這個受全世界所矚目的運動，把歌劇推向新的巔峰，世界男高音第一把金交椅非他莫屬。

　　這次我榮幸地參加國光劇團代表台灣進軍莫斯科「破冰之旅」的演出，使我有緣在六月三號，以京劇男高音的身份與帕華洛帝對壘。因為在首場演出我是第一位出場的主要角色，我暗暗地告訴自己，我將把我畢生所學的唱法技巧，展現在俄國觀眾面前，讓他們欣賞到京劇男高音的魅力。歷經五天的繁重演出，在陳團長兆虎先生的領導及全團同仁共同奮鬥下，我們終於打贏了這場硬仗，帶著國人的期盼載譽而歸。

原刊於《弘報》2003.08.11、18

發聲的矛盾

　　正確的發聲姿勢是身體自然端正站立，頭正面眼平視，面部表情自然舒展放鬆，胸部放鬆自然向前稍挺，雙肩略後擴展、腹部和小腹稍向裡面收縮，雙手自然垂下，兩腳分開站立，與肩同寬。如果坐著練習，腰部挺立，兩腿自然繃緊，不要靠向椅背，全身處於一種積極興奮狀態，全身略感向上抬的趨勢，彷彿由小腹至兩眉間形成一條直線。特別注意在練習唱時不能用手腳打拍子，更不應該用點頭來練，必要時，可做一些身體小動作，加以放鬆自如，要正確，切忌不要故做姿態，要情動於中而形於外。

　　為了讓聲門唱時更嚴緊，開合更自如柔韌，音量更通大，在唱的同時必須出現兩種矛盾：背對背的矛盾和面對面的矛盾。記得帕華洛帝曾說過，他唱高音時咽腔是下沉的，成相反方向。這兩種矛盾的出現保證著聲帶的閉緊張力，同時在氣息的吹出前提下又能加大音量的強度，例如：後圖中，A方向上代表橫隔膜，B方向下代表咽喉。A與B是面對面的矛盾。而C方代表喉器向前，D方向後代表後咽壁。C與D成相反矛盾。發聲是依靠B方的出現而產生發聲

矛盾。C方是通過環甲肌。把喉器伸下拉動向前而產生D方往後擴張，同時D方則也是依靠頭顱的重量把聲帶向後拉長發出腦後音。

　　A與B是下提氣上押咽腔的矛盾，而C與D則是下腮伸向前方與頭顱向後的重量形成對拉的面罩音和腦後音的矛盾，誠如大家平時所說的「高音低頭唱，低音抬頭唱」（說明：把聲音容易能拉高或者唱低音正確的方法）。矛盾是靠對立的兩股力量才會出現，唱的這門技巧是看不到的一種感覺，它是無形的。不像鋸木頭用身上的肌肉活動再配合眼睛的觀察就可以完成，像舞蹈或四擊頭亮相等動作這是有形的。而無形感官肌肉群及發音器官是要靠正確的學習感覺和經驗老道才能到位。

　　聲帶的正確發聲緊度是靠披裂肌，環甲肌等肌肉群活動而運作，這些肌肉群彼此對抗才能把聲帶繃緊，我們所說的緊密度是包括聲帶封氣的運作在內，不讓氣息大量排出來，盡可能少而慢地漏出聲門，達到這樣就建立起延長母音的條件了。總而言之：無形之感覺是要靠訓練有素與積累歌唱經驗由左右耳朵輸入（稱為「參謀

長」），再由大腦判斷輸出（稱爲「指揮官」），來唱好完善每一個作品。沒有「參謀長」和「指揮官」的判斷指揮就等於一把胡琴沒人拉，一座鋼琴沒人彈。再好的槍，也打不贏炮的。一位德國偉人曾說：「要給學生一支獵槍，而不要給他麵包，因麵包能吃完，而獵槍還能用來獵食物。」這裡充分闡明：老師一定要教會學生，有一個英明指揮的大腦以及判斷力很強的耳音——左右參謀長；而不僅僅只是教會學生唱幾首歌曲而已。

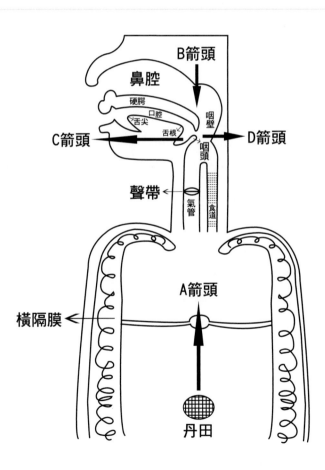

12 聲音的顏色

一

　　天地之始，萬物之母，眾所周知宇宙一開始便有了光，而光又造就了不同的顏色，我們形容大自然有紅、橙、黃、綠、藍、靛、紫之分。那麼人類的身體也有喜、怒、哀、樂、驚、恐、憂之說。在人類現實生活中，聲音是根據人們的情緒轉換而出現不同的高、低、寬、窄、剛、柔、陰之聲。其實在現實生活中，人們也經常會用：油腔滑調、粗壯有力、黃色歌曲等，對一個人所發出的聲音進行褒貶。既然藝術是來源於生活而且又高於生活，那麼我們就應該嘗試一下是否用顏色來形容表達所發出的聲音。

二

　　音質是講一個人本身天賦的條件，也就是說一個人一生下來就有一副好的聲帶品質。倘若一位京劇演員擁有一副好嗓子，在梨園

◄ 與師父袁世海合影
▲ 與德國學生合影

界裡人們叫他為「祖師爺賞飯吃」，而音色：就是指一個歌唱者根據角色的需求，發出的聲音要能夠優美動聽，符合作曲旋律的要求。顧名思義也就是說一位演唱者在歌唱時，運用自己的氣息的呼吸技巧，將演唱者發出的聲音潤飾出歡快明亮，悲傷委婉的腔調色彩。唐朝詩人白居易曾在他的大作〈琵琶行〉裡巧妙運用了「大弦風雨」和「小弦私語」的想像力，來表達琵琶手彈出那大弦與小弦所發出的美妙琴音。借古喻今，為了使讀者朋友們能夠更好而有效地控制自己的聲音，接下來作者就大膽地把人類的聲音用顏色來比喻形容。本人相信這樣形容，讓讀者朋友們就能夠比較容易地用自己的想像力，以顏色來形容不同的音色，發出自己的聲音。

聲音顏色的流程

白 > 灰 > 黃 > 橙 > 藍 > 紫 > 黑
弱 > 低 > 柔 > 窄 > 寬 > 高 > 強

三

　　在舞臺上除了歌唱表現之外，在聲音的展現上還有唸白、哭聲和笑聲，演唱者根據劇情、歌曲內容所需要的時而憤怒高喊、憂鬱寡歡，時而喜悅熱情、豪邁博愛。以此類推，凡是需要由聲音來表現的時候，都可以用顏色的想像區分來代替。

四

　　為了讓觀眾大飽耳福，享受演員優美的歌唱，演唱者要運用自己放、收、輕、頓、重、緩、急的最佳唱功技巧和氣息控制能力去展現一個悲傷的、高亢的、委婉的或者一個冗長的行腔運作過程。這樣才能達到演唱者預期的效果。觸類旁通，如果演唱者還須加上內心裡的潛台詞及情緒的轉變，再配合聲音顏色的想像力，我認為這樣才能達到相得益彰最完善的藝術效果。

◀ 與上戲學院學生合影
▶ 與台灣粉絲合影

【聲音顏色的區別】

白色：代表純潔，天眞。

灰色：代表失望，暗淡。

黃色：代表曖昧，風流。

橙色：代表嫉妒，猜疑。

綠色：代表豪邁，開朗。

藍色：代表憂鬱，寡歡。

紫色：代表善變，博愛。

紅色：代表喜悅，熱情。

黑色：代表正直，粗獷。

五

　　萬物生長靠太陽，由於宇宙造就了金、木、水、火、土、風、雨、雷、電、霧。而在人類的生活中又離不開這些產物，因此星象學家把人類的生辰與這些宇宙元素結合起密切的關係：

　　火象星座：獅子座，牡羊座，射手座。
　　風象星座：雙子座，天秤座，水瓶座。
　　水象星座：天蠍座，巨蟹座，雙魚座。
　　土象星座：魔羯座，處女座，金牛座。

　　既然星象學家如此合情合理地把人類的生辰與星座密切歸類結合，那麼筆者也想從中把這些星座以顏色歸類形容。

▶獲「教學有方」殊榮

火象星座：1、性格：陽剛－勇敢－豪爽－熱情

 　　　　　2、顏色：黑色－紅色

水象星座：1、性格：風流－多情－博愛

 　　　　　2、顏色：黃色－橙色－紫色

土象星座：1、性格：天真－純潔－傻氣

 　　　　　2、顏色：灰色－白色

風象星座：1、性格：失望－靈活－矯捷

 　　　　　2、顏色：綠色－藍色

　　筆者大膽地把人物的性格與星座和顏色形容歸類，還望讀者細細品味，就以筆者的舞台經驗而言：若要讓觀眾感動，用橙色、黃色和紫色聲音——偏低音較佳；若要讓觀眾拍手叫好，用紅色、黑色——偏高音較佳。讀者們不妨也在自己的歌唱中找到自己想運用的顏色。在不斷地舞臺的實踐中，發揮您的想像空間去揣摩塑造劇中角色和演好每一首歌曲。

13 想像的歌唱

唱前的六項準備

1、聲帶要有適當緊度，用手左右推動環形甲狀骨，重複二十次，喊一些較低的子、母音。

2、吸氣後橫隔膜下降收緊小腹。

3、咽腔裡舌肌自然向前伸平，通道順暢。

4、吸氣時兩肋向外擴張收緊臍下三指丹田，要感受到下肢有氣撐壓力，有支柱感覺，這個支柱要在唱時要經常保持。

5、噴氣時用雙唇吹出氣檢查一下是否收緊小腹提肛。

6、呼氣時注意嘴唇邊的字和丹田的動力如何能聯在一起，可以先用拼音單字用嘴加氣彈出（例：「波」、「佛」等字），把這種關係聯成一條線。

看了前幾章對人體發聲的技巧和氣功運用的介紹，大家一定知道什麼是支配我們的發聲動力，顧名思義支配我們的發聲動力就是

氣息，氣息儲存在我們的何處呢？除了肺部之外，還有橫隔膜、腹部、胸部和大大小小的肌肉群以及中、下丹田（即：在雙肺葉之間的中丹田，中醫學稱之爲巨闕穴位；在肚臍眼下方位三指的下丹田，中醫學稱之爲關元穴位），主要領導它們運作是靠什麼呢？是心靈上的感應使大腦產生想像力，譬如說吧：一個人要想發出很大的聲音，就要想像到對遠方的呼喚，要想低聲細語發出聲音，就要想像到對耳邊的人講話。以想像力去帶動聲音，當然必須要有一個前提，那就是演唱者必須具備良好的氣息發聲和共鳴的位置，這樣三者合一的配合，才能有效的力能從心、得心應手去演唱出想達到的效果。如果沒有用上述提出的條件，就用想像力去發聲，除不能達到預定效果，還會把自己的聲帶損傷。就像沒壓腿就想把腳踢到頭頂的道理是一樣的。接下來向大家介紹幾種練習方法以及個人的臨場經驗。

　　第一種：演唱者倘若想要讓自己的聲音明亮有力，除了運用發聲技巧之外，還要想像金屬撞擊的聲音。譬如：（一）教堂的鐘

聲。（二）你如同騎著一匹駿馬在遼闊的草原奔馳，望著無垠的蒼穹，大聲的唱出聲音，在這裡你可以想像聽到你的明亮有力的聲音迴盪在藍天與草原之間。（例：蔣大爲的〈駿馬奔馳遼闊的草原〉和胡松華的〈草原贊歌〉。）

第二種：演唱者想讓自己的聲音渾圓厚實，委婉曲折就要想到烏雲已經悄悄的遮月，天空中下著綿綿的細雨，你如同漫步在深山樹林叢中，雲霧朦朧繚繞。（例：蔡琴、騰格爾等歌手的流行歌曲。）

第三種：在國劇的聲腔裡有高音聲腔和嘎調之說（即音階由1-1的高八度的音符，聲樂叫：HiC），演唱者在發出聲音之前一定先讓自己的情感激動，由於心臟頻率加快，全身發熱，如此一來全身上下血液沸騰，迫使聲帶充血，直線膨脹，再配合發聲技巧，用力吞嚥幾口唾液，猛吸一口空氣，收緊肛門，上、中、下三丹田貫通，兩肋鼓起一氣呵成。想像（火車尖叫的笛聲）你在舞臺上要對最後一排中間觀眾唱之張力。譬如：〈我的太陽〉的「還」字，

〈四郎探母〉裡楊延輝唱的西皮快板「叫小番」，以及〈鍘美案〉
裡秦香蓮唱的西皮散板「殺了人」的「天」字等國劇的嘎調唱腔。
（特別要注意的是，在演出時，一定要能聽到自己的音量大小，以
便控制自己的聲音。）

　　第四種：在有些戲裡由於劇情的需要，演唱者要唱出淒涼，悲
慘和哀傷的唱腔，根據本人的舞臺經驗告訴大家：你可以先用預先
想好的「潛台詞」再借助於「前奏」或「過門」的抒情音樂，讓自
己先感動，便可以傳情帶聲，聲情並茂的將悲腔唱好。例如：〈鄭
成功〉一戲裡，我演的楊朝棟被斬之時大段念白，借助於哀傷音樂
伴奏使自己先感動得催淚而下。春秋戰國音樂家公孫尼在他《樂
記》裏寫到：「感於物而後動」，意思是：先讓自己有感覺，再感
動觀眾。另外像裘盛戎大師創作的包公對嫂娘吳妙貞唱的二黃二六
唱腔中：「弟若循私上欺下壓民敗壞紀綱，我難對嫂娘」的「嫂」
字的拖腔，利用他那摟音催觀眾而淚灑劇場。一位好的演唱家還可
以借助自己的聲音或對手戲觸電方式而先感動自己，後感動觀眾。

　　綜觀上述所介紹的四種方式，讀者朋友們一定認為在演唱之前，哪有那麼多的時間去想像呢？這是不可能的，我告訴大家想像力比起世界任何速度節奏都快。譬如：大家一定認為宇宙飛船最快，其實人類的想像力比起宇宙飛船還要快，就從外太空的行星到地球海洋深處的珊瑚，這一宇宙之間遙遠的流程，即便是光，也要跑上一段時間，但是人類的想像力連半秒鐘都用不到便即可完成。想像力只是一瞬間的事，請讀者自行嘗試。當然了，在開唱前一定也要配合一些熱身運動，方為更佳狀況。

◀ 應二波先生以「劉琢瑜」三字繪包公

作者的感言

　　無論是宋代時期的《謳曲旨要》，還是元代時期的《唱論》，都沒有寫出如何地掌握科學發聲（當然也是受到時代性需求和歷史生活背景的局限），《唱論》甚至只是綜合概括了元曲演唱的藝術經驗；直至明清兩代，崑曲和京戲已經發展到鼎盛階段，如魏良輔大師的《曲律》（必先引發聲響，然後辨其字面，只寫對了吐字標準），以及李漁大師的《閒情偶寄》等著作，也都沒有寫出關於專論發聲方法的章節。而中國戲曲的教學都是靠著口傳心授方式代代相傳，學戲曲還有劇校教師授課，那麼學唱歌曲只好去外國學習。以海峽兩岸五十多年文化藝術迅速發展之快，聲樂和戲曲也升華到新時代的里程碑，而在中式戲曲和洋式美聲各自發展到瓶頸階段時，中西兩派卻互不接受、彼此對抗，中式批評洋式發聲嘴皮子沒字，唱得沒味；洋式批評中式唱得發聲堵塞，叫喊刺耳，毫無科學可言。

　　在兩者長久對立的情況下，秉持著挑戰「聲樂與戲曲中西結合科學發聲」的課題，本人在寫完《怎樣唱好戲》一書之後，又完成

▶ 作者近照

這本《唱什麼都行》，其目的就是想對人類如何掌握科學發聲、怎樣唱好歌曲突破男生倒倉生理障礙等問題有所貢獻，讓所有想歌唱的人們全都具備唱好每一首曲子的基本能力和演唱好每一個角色的功力，對變聲的學生們或多或少有些幫助。我堅信，在書裏面無論是〈混聲的真假〉和〈用氣的方法〉以及〈喉器的換位〉等章節闡述，都一定會給讀者和學生們帶來意想不到的驚喜收穫。

目前，在歌壇缺少男高音及戲曲人才式微的情況下，如何培養優秀人才成為相當重要的事，作者由衷的願意把自己畢生所學所演所教所積累的經驗，全部貢獻給每個想要唱戲唱歌的人們。藉此機會感謝上海戲劇學院田恩榮院長，中國戲曲學院教授蔡英蓮，中國戲曲學院附中校長徐超，中國戲劇家協會主席尚長榮，台灣大學中文系教授曾永義，著名歌唱家：劉歡，屠洪剛，騰戈爾，孫麗英，奚中璐，殷正陽，吳興國，林秀瑋和搖滾歌唱家伍佰，以及嗓音研究家楊光榮博士，張雪松碩士，邱正機大師以及歌王周華健等好朋友的支持，使得筆者能在眾人的幫助與啟迪下，完成此一著作。

新美學　PH0059

新銳文創
INDEPENDENT & UNIQUE　唱什麼都行

作　　者	劉琢瑜
責任編輯	鄭伊庭
圖文排版	張慧雯
封面設計	王嵩賀

出版策劃	新銳文創
發 行 人	宋政坤
法律顧問	毛國樑　律師
製作發行	秀威資訊科技股份有限公司
	114 台北市內湖區瑞光路76巷65號1樓
	電話：+886-2-2796-3638　傳真：+886-2-2796-1377
	服務信箱：service@showwe.com.tw
	http://www.showwe.com.tw
郵政劃撥	19563868　戶名：秀威資訊科技股份有限公司
展售門市	國家書店【松江門市】
	104 台北市中山區松江路209號1樓
	電話：+886-2-2518-0207　傳真：+886-2-2518-0778
網路訂購	秀威網路書店：http://www.bodbooks.com.tw
	國家網路書店：http://www.govbooks.com.tw

出版日期	2012年1月　初版
定　　價	320元

國家圖書館出版品預行編目

唱什麼都行 / 劉琢瑜著. -- 一版. -- 臺北市：新銳文創,
　2012. 01
　　面；　公分
　BOD版
　ISBN 978-986-6094-49-1（平裝附光碟片）
　1.發聲法

913.1　　　　　　　　　　　　　　　　100023741

讀 者 回 函 卡

感謝您購買本書,為提升服務品質,請填妥以下資料,將讀者回函卡直接寄
回或傳真本公司,收到您的寶貴意見後,我們會收藏記錄及檢討,謝謝!
如您需要了解本公司最新出版書目、購書優惠或企劃活動,歡迎您上網查詢
或下載相關資料:http:// www.showwe.com.tw

您購買的書名:_____

出生日期:_____年_____月_____日

學歷:□高中 (含) 以下　　□大專　　□研究所 (含) 以上

職業:□製造業　□金融業　□資訊業　□軍警　□傳播業　□自由業
　　　□服務業　□公務員　□教職　　□學生　□家管　　□其它____

購書地點:□網路書店　□實體書店　□書展　□郵購　□贈閱　□其他

您從何得知本書的消息?

　□網路書店　□實體書店　□網路搜尋　□電子報　□書訊　□雜誌
　□傳播媒體　□親友推薦　□網站推薦　□部落格　□其他_____

您對本書的評價:(請填代號　1.非常滿意　2.滿意　3.尚可　4.再改進)

　封面設計____　版面編排____　內容____　文╱譯筆____　價格____

讀完書後您覺得:

　□很有收穫　□有收穫　□收穫不多　□沒收穫

對我們的建議:_____

11466

台北市內湖區瑞光路 76 巷 65 號 1 樓

秀威資訊科技股份有限公司　　　收

BOD 數位出版事業部

. .

（請沿線對折寄回，謝謝！）

姓　　名：＿＿＿＿＿＿＿＿＿　年齡：＿＿＿＿　性別：□女　□男

郵遞區號：□□□□□

地　　址：＿＿＿＿＿＿＿＿＿＿＿＿＿＿＿＿＿＿＿＿＿＿＿＿＿

聯絡電話：(日)＿＿＿＿＿＿＿＿＿＿(夜)＿＿＿＿＿＿＿＿＿＿＿＿

E-mail：＿＿＿＿＿＿＿＿＿＿＿＿＿＿＿＿＿＿＿＿＿＿＿＿＿